培養孩子的藝術氣息

就從 小普羅藝術叢書 開始!!

·我喜歡系列·

這是一套教導幼齡兒童認識色彩的藝術叢書,期望在幼兒初步接觸色彩時,能對色彩有正確的體會。

我喜歡紅色	我喜歡棕色	我喜歡黃色	我喜歡綠色	我喜歡藍色	我喜歡白色和黑色

 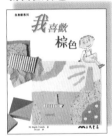

·創意小畫家系列·

這是一套指導小朋友如何使用繪畫媒材的藝術圖書,不僅介紹了媒材使用的基本原則,更加入了創意技法的學習,以培養小朋友豐沛的想像力與創造力。

蠟筆	水彩	色鉛筆	粉彩筆	彩色筆	廣告顏料

針對各年齡層的小朋友設計,
讓小朋友不僅學會感受色彩、運用各種畫具及基本畫圖原理
更能發揮想像力,成為一個天才小畫家!

動物農場

三民書局

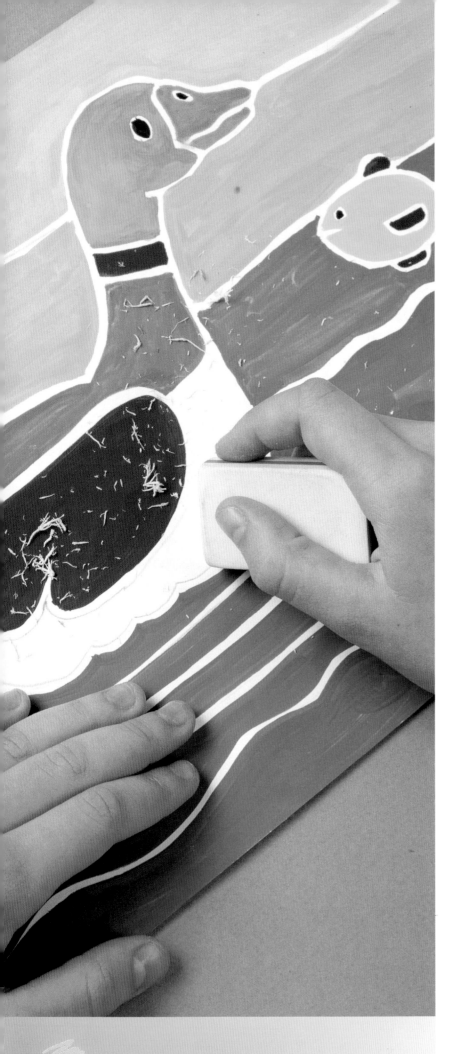

好朋友的聯絡簿

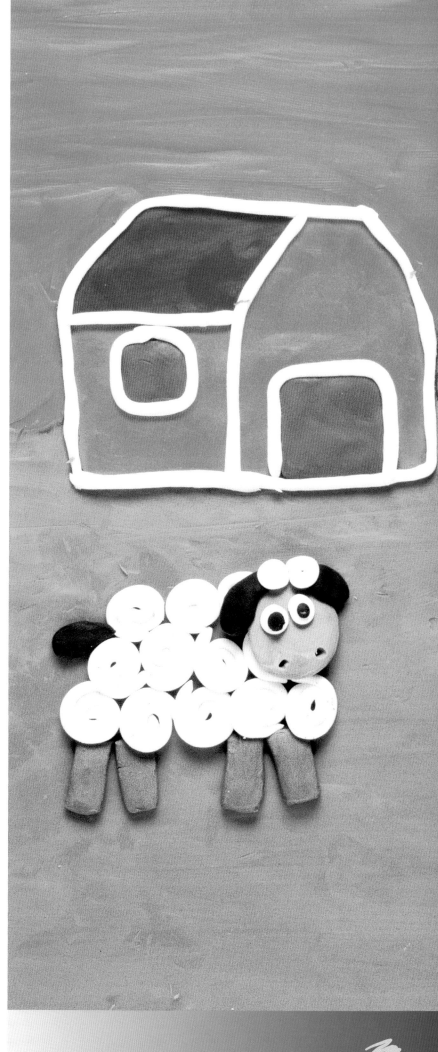

1

要是你搔牠癢的話 …… ㄎㄡˊ ㄎㄡˊ

準備的材料：
黑色細顆粒砂紙一張、各種顏色的蠟筆。

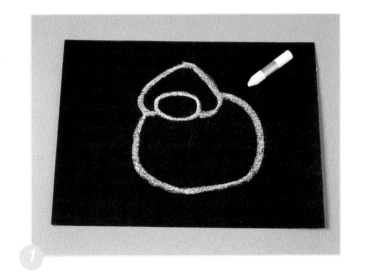

1. 在黑色砂紙上先畫出一隻小豬。用白色蠟筆畫一個橫的橢圓形當作豬鼻子，外圍圈出兩邊底角略圓的倒三角形做豬的頭，下面再畫一個大圓當作牠的身體。

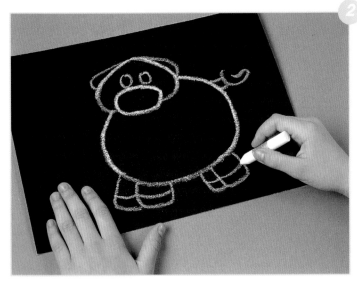

2. 用同一隻蠟筆幫牠畫上四隻豬蹄、耳朵、眼睛和尾巴。

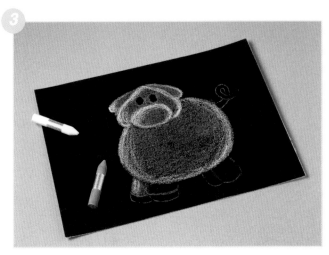

3. 再用粉紅色蠟筆塗上顏色，可以用白色稍微強調一下邊緣的線條。

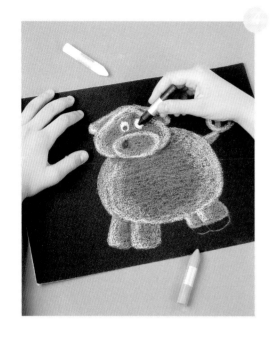

4. 白色和黑色蠟筆則用來妝點牠的眼睛和鼻孔的部分，棕色蠟筆正好可以幫豬畫出腳的顏色。

5. 最後，在天空添上兩片藍色的雲朵，地面上別忘了畫出小豬踩到泥巴坑濺出幾滴泥巴哦。

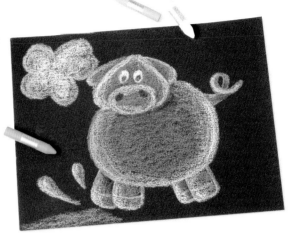

現在，每當你搔牠癢的時候，就會聽到牠ㄎㄡˋ ㄎㄡˋ的叫聲囉！

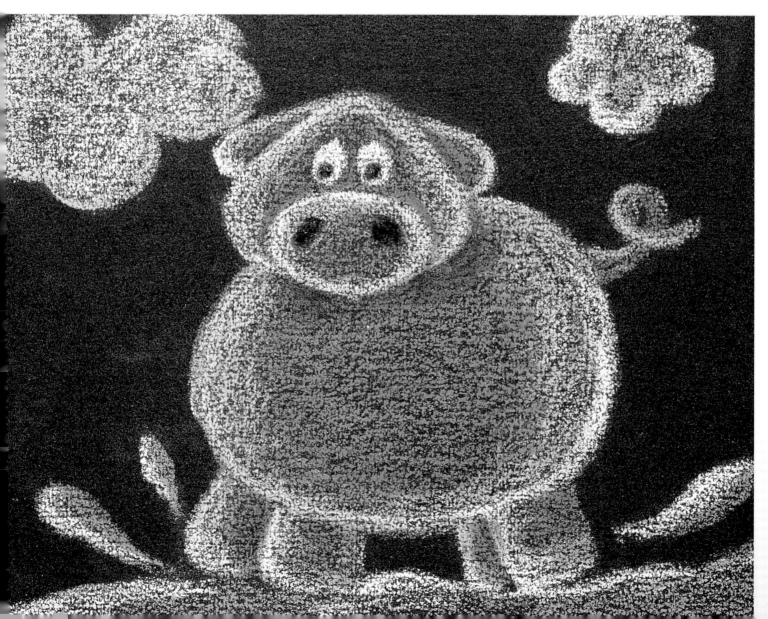

5

2 要是你無聊的時候怎麼辦呢？
…… 什麼也不做！

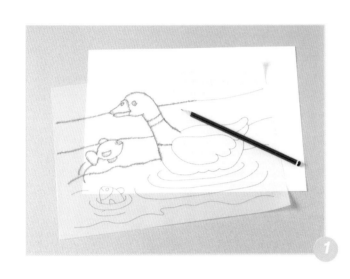

準備的材料：
一張 A4 的白色卡紙、一盒廣告
顏料、一支鉛筆、一支水彩筆、
一塊橡皮擦。

1. 把 28 頁的圖案描到準
備好的 A4 白色卡紙上。

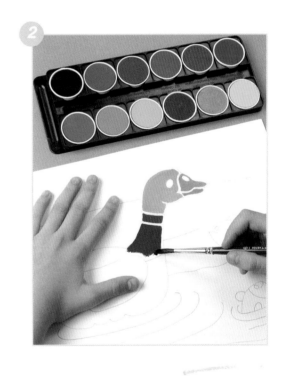

2. 用各種顏色的廣告顏
料替鴨子塗上顏色，注
意不要把鉛筆的線條覆
蓋住，記得要留出線條
原有的空間。

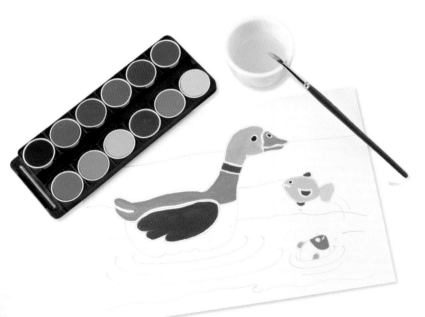

3. 接著，也替跳出水
面的小魚塗上顏色。

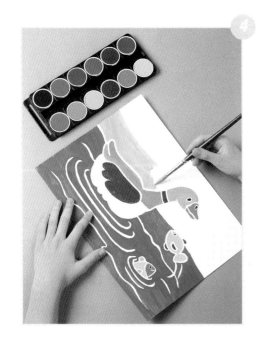

4. 用藍色畫水面的部分，畫面上方則塗上綠色調。

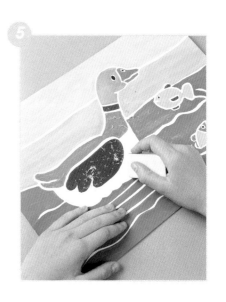

5. 等畫面乾了以後，再把看得到的鉛筆線條用橡皮擦全部擦掉。

畫好了這隻親切可愛的鴨子和這兩條魚，相信你一定學會了如何「完全不用線條」來描出圖案了吧！

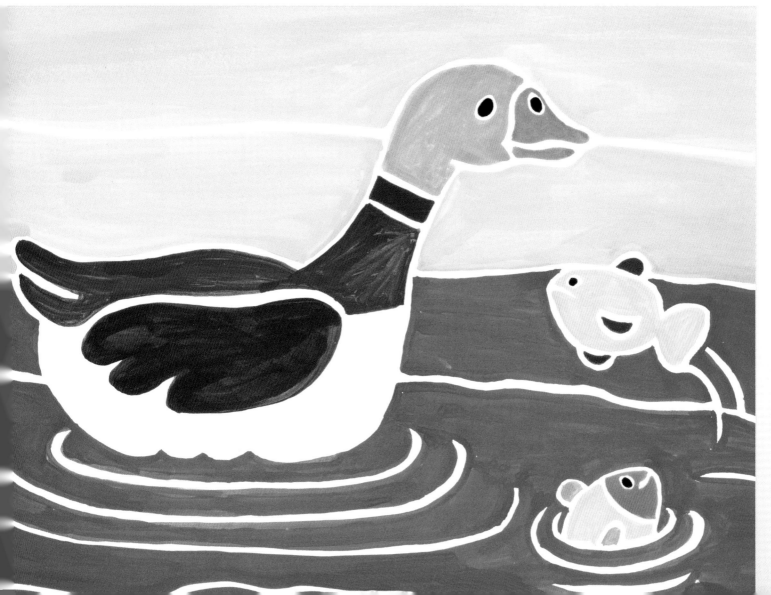

動物農場

7

3 羊ㄧㄤ咩ㄇㄝ咩ㄇㄝ三ㄙㄢ級ㄐㄧ跳ㄊㄧㄠ

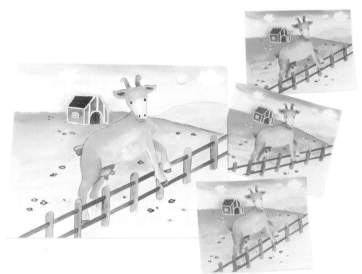

準備的材料：

三張羊咩咩插圖的彩色影印本、一張白色卡紙、一把剪刀、一支鉛筆、一把尺、一條口紅膠。

1. 挑ㄊㄧㄠ選ㄒㄩㄢ一ㄧ張ㄓㄤ你ㄋㄧ喜ㄒㄧ歡ㄏㄨㄢ的ㄉㄜ插ㄔㄚ圖ㄊㄨ、圖ㄊㄨ畫ㄏㄨㄚ或ㄏㄨㄛ雜ㄗㄚ誌ㄓ上ㄕㄤ的ㄉㄜ精ㄐㄧㄥ美ㄇㄟ圖ㄊㄨ案ㄢ，把ㄅㄚ圖ㄊㄨ案ㄢ彩ㄘㄞ色ㄙㄜ影ㄧㄥ印ㄧㄣ成ㄔㄥ相ㄒㄧㄤ同ㄊㄨㄥ尺ㄔ寸ㄘㄨㄣ大ㄉㄚ小ㄒㄧㄠ的ㄉㄜ三ㄙㄢ張ㄓㄤ圖ㄊㄨ片ㄆㄧㄢ（圖ㄊㄨ例ㄌㄧ中ㄓㄨㄥ的ㄉㄜ圖ㄊㄨ案ㄢ是ㄕ縮ㄙㄨㄛ小ㄒㄧㄠ的ㄉㄜ版ㄅㄢ本ㄅㄣ）。

2. 用ㄩㄥ尺ㄔ和ㄏㄜ鉛ㄑㄧㄢ筆ㄅㄧ在ㄗㄞ三ㄙㄢ張ㄓㄤ圖ㄊㄨ案ㄢ上ㄕㄤ量ㄌㄧㄤ好ㄏㄠ各ㄍㄜ一ㄧ公ㄍㄨㄥ分ㄈㄣ的ㄉㄜ距ㄐㄩ離ㄌㄧ，畫ㄏㄨㄚ出ㄔㄨ水ㄕㄨㄟ平ㄆㄧㄥ切ㄑㄧㄝ割ㄍㄜ線ㄒㄧㄢ條ㄊㄧㄠ。

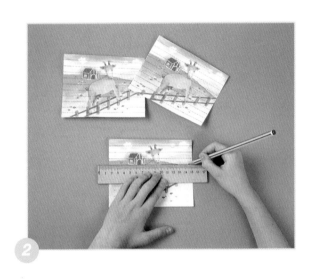

3. 沿ㄧㄢ線ㄒㄧㄢ剪ㄐㄧㄢ下ㄒㄧㄚ每ㄇㄟ張ㄓㄤ圖ㄊㄨ片ㄆㄧㄢ的ㄉㄜ第ㄉㄧ一ㄧ條ㄊㄧㄠ水ㄕㄨㄟ平ㄆㄧㄥ線ㄒㄧㄢ，再ㄗㄞ一ㄧ條ㄊㄧㄠ一ㄧ條ㄊㄧㄠ依ㄧ序ㄒㄩ緊ㄐㄧㄣ鄰ㄌㄧㄣ的ㄉㄜ貼ㄊㄧㄝ在ㄗㄞ白ㄅㄞ色ㄙㄜ卡ㄎㄚ紙ㄓ上ㄕㄤ。

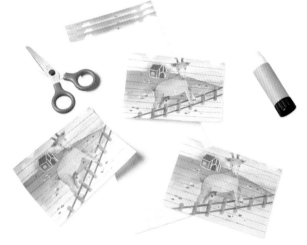

4. 最ㄗㄨㄟ好ㄏㄠ每ㄇㄟ剪ㄐㄧㄢ出ㄔㄨ三ㄙㄢ張ㄓㄤ相ㄒㄧㄤ同ㄊㄨㄥ的ㄉㄜ水ㄕㄨㄟ平ㄆㄧㄥ線ㄒㄧㄢ條ㄊㄧㄠ，就ㄐㄧㄡ馬ㄇㄚ上ㄕㄤ貼ㄊㄧㄝ上ㄕㄤ去ㄑㄩ，之ㄓ後ㄏㄡ再ㄗㄞ剪ㄐㄧㄢ下ㄒㄧㄚ一ㄧ條ㄊㄧㄠ，不ㄅㄨ要ㄧㄠ一ㄧ下ㄒㄧㄚ子ㄗ全ㄑㄩㄢ部ㄅㄨ剪ㄐㄧㄢ完ㄨㄢ，免ㄇㄧㄢ得ㄉㄜ搞ㄍㄠ混ㄏㄨㄣ了ㄌㄜ。

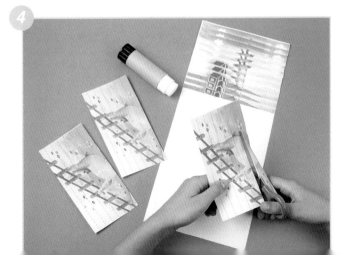

你看到了嗎？要製造
出動態的神奇效果多
麼容易啊！

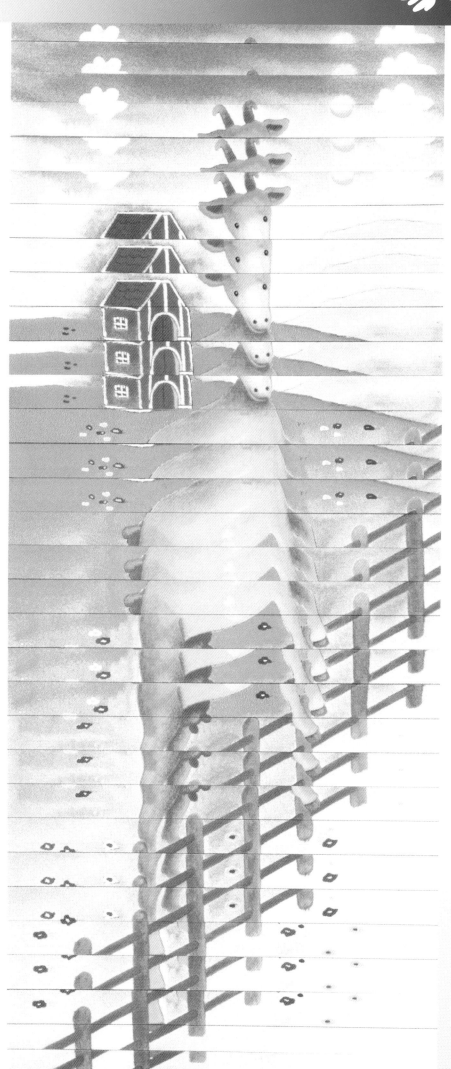

4 只要沒聽到小雞ㄐㄧㄐㄧ叫……雞媽媽就會跑去孵蛋喔！

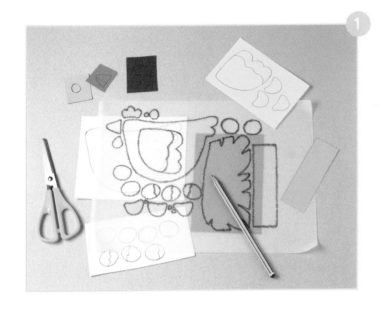

準備的材料：
一張 A3 藍色卡紙、各種顏色的色紙、一支黑色細字簽字筆、一把剪刀、一條口紅膠、一個打孔器。

1. 把 29 頁的每一個圖案描到各種顏色的色紙上，再一一剪下來。

2. 把淺棕色的箱子圖案貼在當作背景的 A3 藍色卡紙上。用剪刀在深棕色的稻草堆圖案周邊剪出鬚鬚，並貼到箱子圖案上。

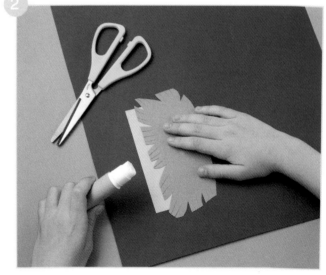

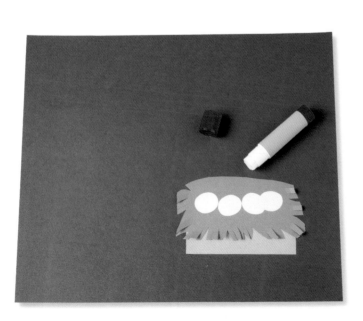

3. 接下來在稻草堆裡貼上幾顆蛋。

10

4.現在來處理母雞的部分。先把黃色翅膀貼在白色的雞身，然後再把雞嘴和雞冠固定好。用打孔機做好有黑色瞳孔的藍色圓眼睛，貼在母雞頭的部位。最後把做好的母雞放在先前貼在稻草堆裡的雞蛋上面。

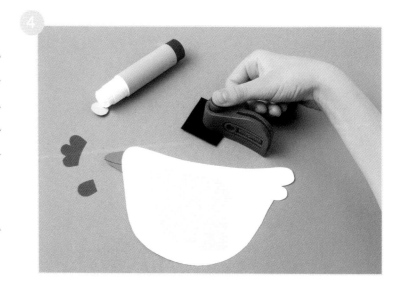

5.想像雞蛋破掉的樣子，剪出一些破掉的雞蛋，把蛋殼破掉分開的造形貼在藍色背景的下方。

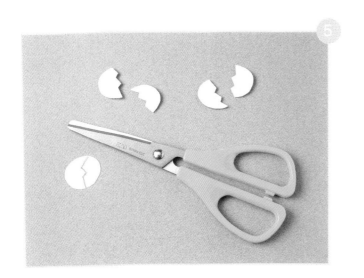

6.在蛋殼的中間分別貼上小雞，然後用細字的黑色簽字筆畫出牠們的眼睛和雞嘴上的孔。再拿白色色鉛筆畫一些小點代表雞飼料。

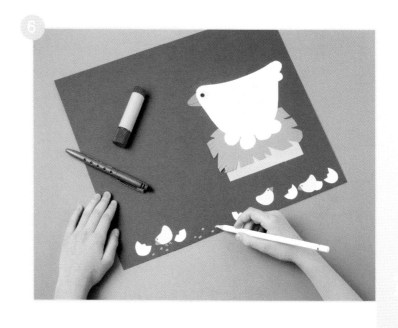

動物農場

7. 剪下兩條棕色的長條形當作雞舍的樑柱，用細字的黑色簽字筆畫出木頭的紋理，最後把它們貼在藍色卡紙上方的兩個角上，就大功告成了。

你沒想到吧，剪刀居然幫了雞媽媽大忙喔！

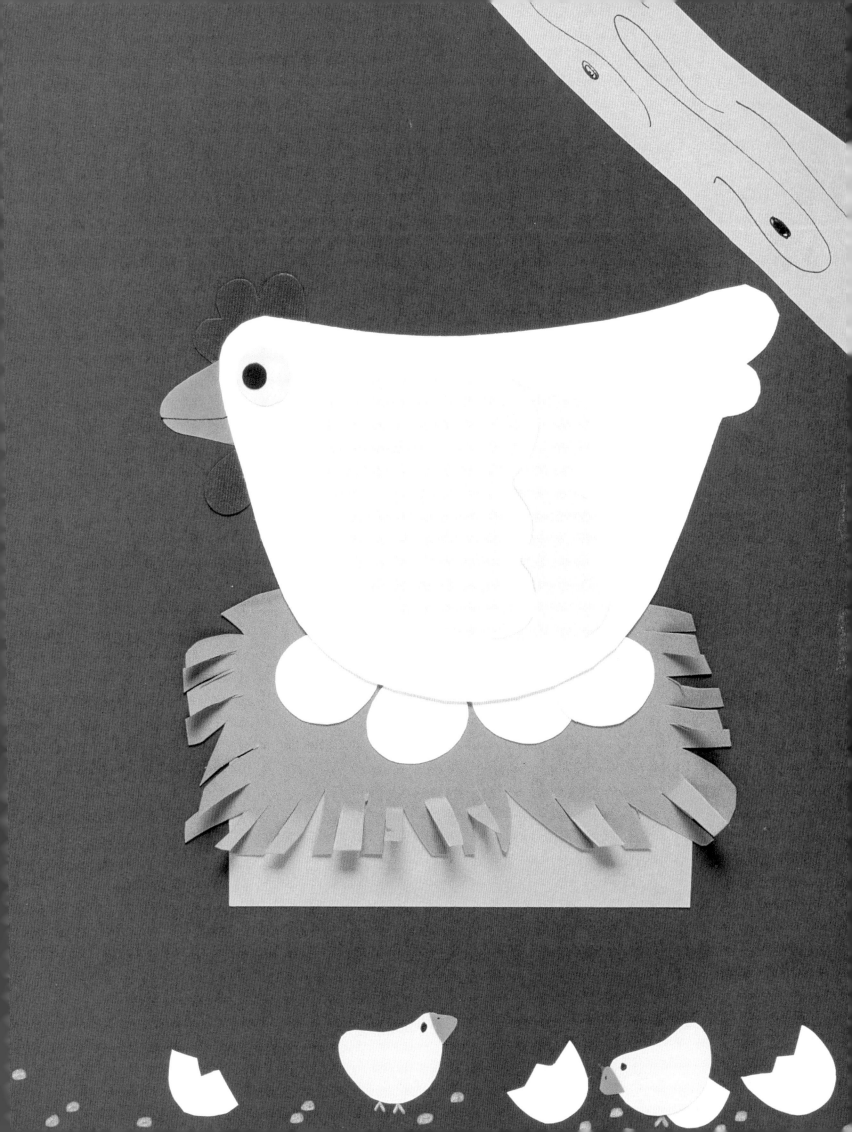

5 香ㄒㄧㄤ噴ㄆㄣ噴ㄆㄣ的ㄉㄜ兔ㄊㄨ子ㄗ

準備的材料：
一張 A4 綠色卡紙、肉桂粉、咖哩
粉、食用色素、羅勒、鹽巴、一支
水彩筆、白膠。

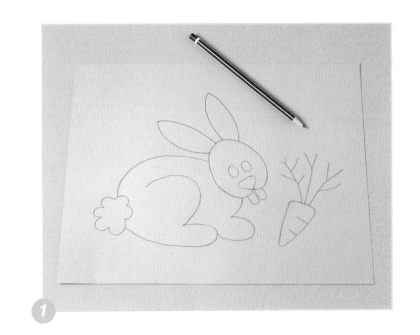

1.利ㄌㄧ用ㄩㄥ最ㄗㄨㄟ後ㄏㄡ一ㄧ個ㄍㄜ步ㄅㄨ驟ㄗㄡ的ㄉㄜ圖ㄊㄨ
案ㄢ（直ㄓ接ㄐㄧㄝ描ㄇㄧㄠ圖ㄊㄨ或ㄏㄨㄛ是ㄕ影ㄧㄥ印ㄧㄣ均ㄐㄩㄣ
可ㄎㄜ），在ㄗㄞ綠ㄌㄩ色ㄙㄜ卡ㄎㄚ紙ㄓ上ㄕㄤ畫ㄏㄨㄚ出ㄔㄨ
兔ㄊㄨ子ㄗ和ㄏㄜ紅ㄏㄨㄥ蘿ㄌㄨㄛ蔔ㄅㄛ的ㄉㄜ圖ㄊㄨ樣ㄧㄤ。

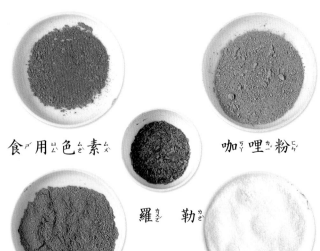

食ㄕ用ㄩㄥ色ㄙㄜ素ㄙㄨ　　　　咖ㄎㄚ哩ㄌㄧ粉ㄈㄣ

羅ㄌㄨㄛ　勒ㄌㄜ

肉ㄖㄡ桂ㄍㄨㄟ粉ㄈㄣ　　　　鹽ㄧㄢ　巴ㄅㄚ

2.到ㄉㄠ你ㄋㄧ家ㄐㄧㄚ裡ㄌㄧ的ㄉㄜ廚ㄔㄨ房ㄈㄤ找ㄓㄠ來ㄌㄞ一ㄧ些ㄒㄧㄝ平ㄆㄧㄥ
常ㄔㄤ作ㄗㄨㄛ菜ㄘㄞ用ㄩㄥ的ㄉㄜ調ㄊㄧㄠ味ㄨㄟ料ㄌㄧㄠ（香ㄒㄧㄤ料ㄌㄧㄠ），
建ㄐㄧㄢ議ㄧ使ㄕ用ㄩㄥ：肉ㄖㄡ桂ㄍㄨㄟ粉ㄈㄣ、咖ㄎㄚ哩ㄌㄧ粉ㄈㄣ、
食ㄕ用ㄩㄥ色ㄙㄜ素ㄙㄨ、羅ㄌㄨㄛ勒ㄌㄜ以ㄧ及ㄐㄧ鹽ㄧㄢ巴ㄅㄚ。

3.用ㄩㄥ水ㄕㄨㄟ彩ㄘㄞ筆ㄅㄧ沾ㄓㄢ一ㄧ點ㄉㄧㄢ白ㄅㄞ膠ㄐㄧㄠ
描ㄇㄧㄠ出ㄔㄨ兔ㄊㄨ子ㄗ的ㄉㄜ外ㄨㄞ形ㄒㄧㄥ輪ㄌㄨㄣ廓ㄎㄨㄛ，
再ㄗㄞ灑ㄙㄚ上ㄕㄤ一ㄧ些ㄒㄧㄝ肉ㄖㄡ桂ㄍㄨㄟ粉ㄈㄣ。耳ㄦ
朵ㄉㄨㄛ裡ㄌㄧ面ㄇㄧㄢ和ㄏㄜ眼ㄧㄢ睛ㄐㄧㄥ可ㄎㄜ以ㄧ灑ㄙㄚ上ㄕㄤ
咖ㄎㄚ哩ㄌㄧ粉ㄈㄣ。最ㄗㄨㄟ好ㄏㄠ是ㄕ一ㄧ部ㄅㄨ分ㄈㄣ
一ㄧ部ㄅㄨ分ㄈㄣ的ㄉㄜ做ㄗㄨㄛ，免ㄇㄧㄢ得ㄉㄜ白ㄅㄞ膠ㄐㄧㄠ
很ㄏㄣ快ㄎㄨㄞ就ㄐㄧㄡ乾ㄍㄢ掉ㄉㄧㄠ了ㄌㄜ。

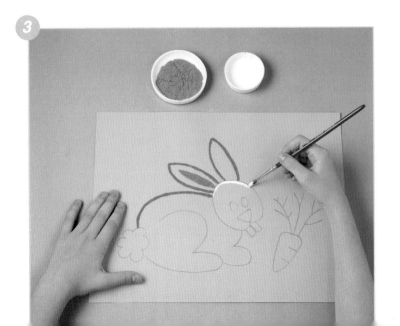

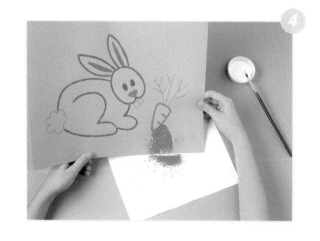

4.兔子的嘴巴和紅蘿蔔灑上食用色素，牙齒和尾巴則用鹽巴。每當做好其中一部分，就把多餘的香料粉倒在另一張紙上，以便再度利用。

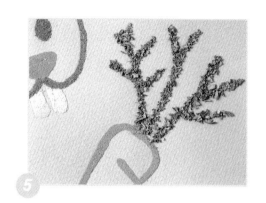

5.這個步驟要做出紅蘿蔔的葉子造形，同樣的，塗了白膠以後再灑上一些羅勒。

現在你成了兔子的調味專家囉！

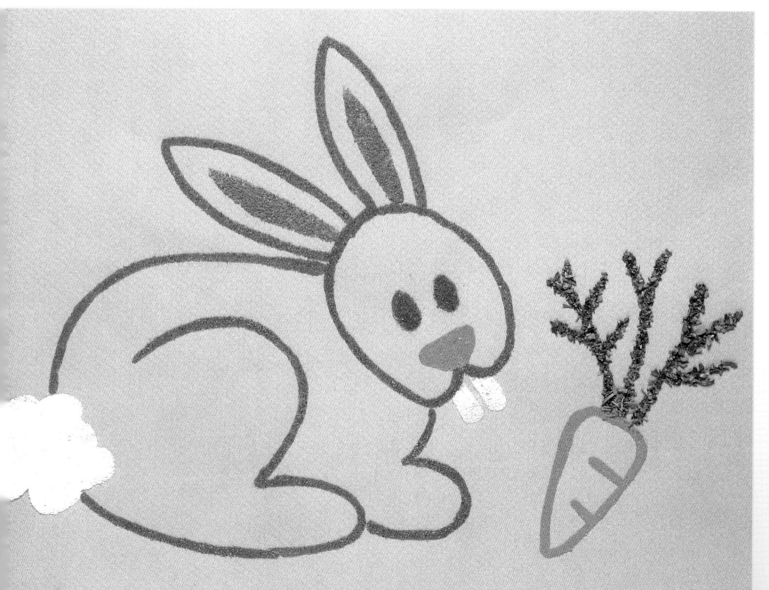

6 原創的 ㄇㄇㄇㄡㄡㄡˊ 卡片

準備的材料：

白色和粉紅色 A4 卡紙各一張、一些彩色筆、一支細字的黑色簽字筆、一條口紅膠、一支鉛筆。

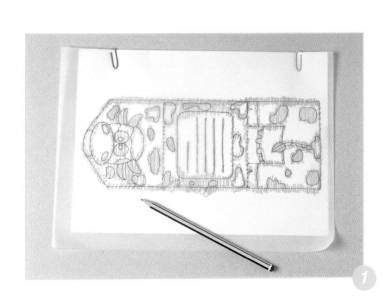

1. 將 30 頁的圖案描下來，我們將做出這種造形的卡片。

2. 利用各種顏色的彩色筆在卡片上著色。

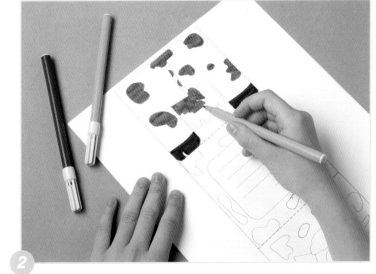

3. 著色完成以後，用黑色的細字簽字筆加強圖案的輪廓線。

16

4.把圖案剪下來，貼在粉紅色卡紙上，再把凸出來的粉紅色邊緣紙修剪掉。

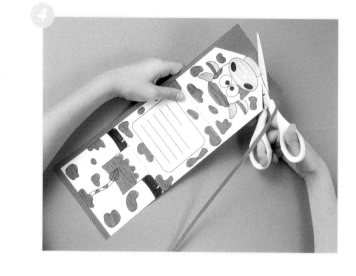

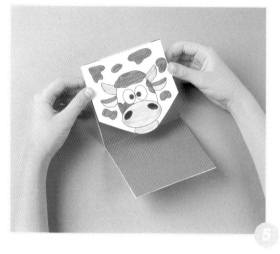

5.沿著虛線摺疊就可以將卡片製成了。

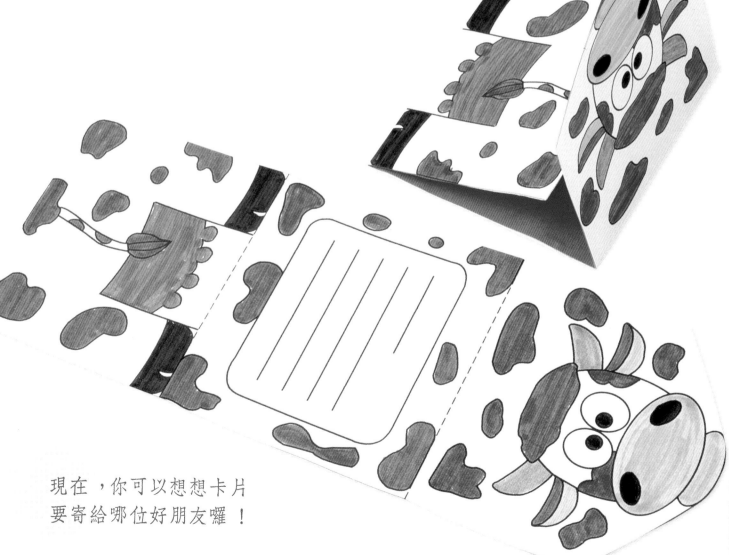

動物農場

現在，你可以想想卡片要寄給哪位好朋友囉！

7 農場裡最豐饒的地方

準備的材料：

各種顏色的黏土、一支小木棍、一
把小圓刀、一塊紙板。

1. 用手指把黏土推開平鋪在紙板上當作背景：藍色鋪在天空的位置、地面是綠色的、紅色和橙色是農場小屋的色彩，棕色則用來做出菜園的造形。

2. 捏出兩片棕色的小方形，當作農場小屋的門和窗戶。把白色黏土搓成細條狀，再沿線黏出小屋的輪廓。

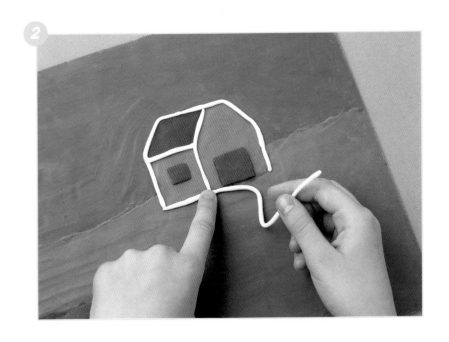

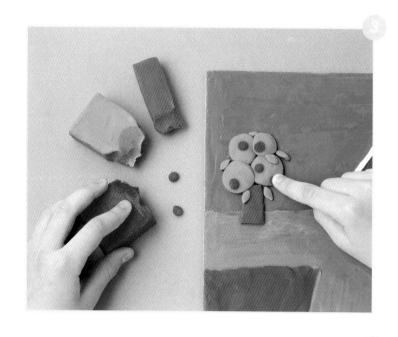

3.再用棕色捏出一個長方形作為樹幹，一些壓扁的圓餅狀造形則模擬出樹冠的部分；再來可以用一些紅色（蘋果）和綠色（葉子）的小圓球來加以妝點。

4.請參考附圖中示範的小羊製作過程，在你的作品中要做出兩隻這種造形的小羊。先用灰色黏土做好四肢的部分，螺旋狀的羊毛是用白色細條捲出來的，頭的部分採用灰色壓平的圓形，耳朵、眼睛和尾巴分別用白色和黑色黏土一個一個捏出來。

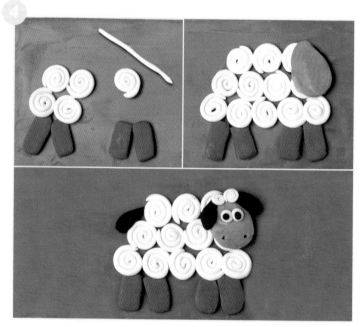

動物農場

5.菜園裡面的萵苣是用綠色捏出的細條做的，要把它們壓平後，再捲成螺旋狀。

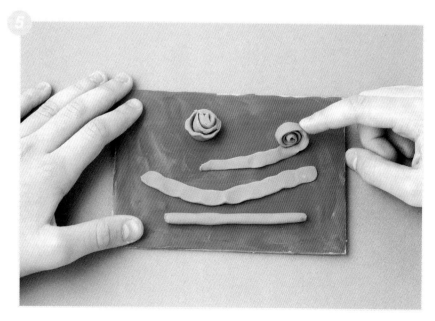

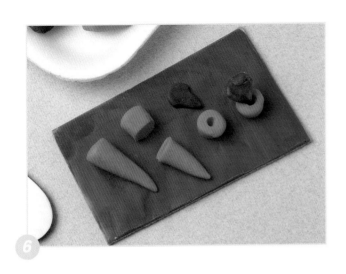

6. 紅蘿蔔可以用橙色黏土先捏成圓錐狀，再把蘿蔔頭的部分切掉，在切掉的平面部分戳一個小洞，然後塞進一個用綠色做的小葉子。

把所有完工的造形一一安置在適當的位置上，再用準備好的小木棍劃出犁溝……喂！注意別讓小羊吃了我們種的菜喲！

1. 利用 31 頁的圖案模擬出這兩張馬的部分造形圖。

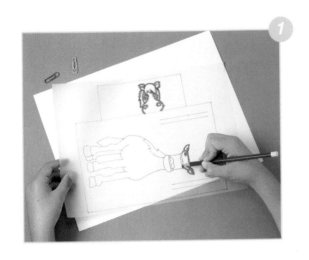

2. 剪下這兩個模擬好圖案的方形外圍線。

3. 用各種顏色的彩色筆來為馬身和馬頭著色，然後用黑色的細字簽字筆描出馬的輪廓。

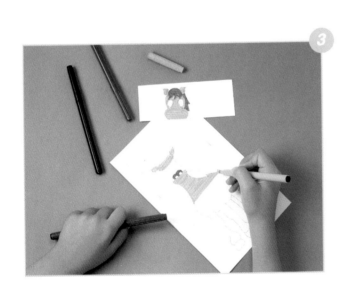

4. 在大人的指導下，用美工刀和尺割出先前描好的四道垂直線，這些溝槽就是你待會兒要裝上馬頭的地方。

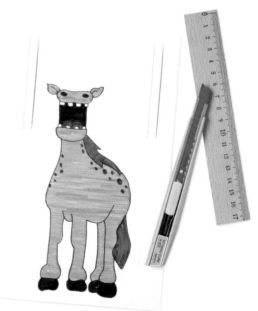

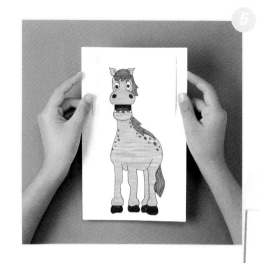

5.現在把畫有馬頭的那張紙插入溝槽中，輕輕的上上下下隨意調整位置。

你可以隨性調整，看是要讓你的馬兒看起來一副嚴肅的樣子，還是在微笑，更可以讓牠哈哈大笑哦！

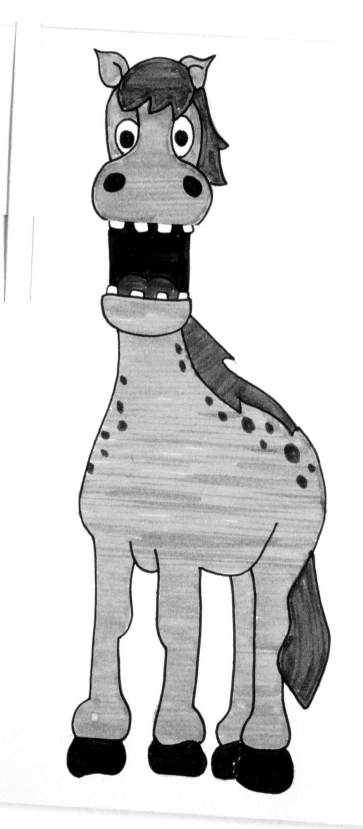

動物農場

9 不需要電池的公雞鬧鐘

準備的材料：

一張 A4 白色卡紙、一些蠟筆、
一支水彩筆、一瓶松節油。

1.利用最後一個步驟的圖案（直接描圖或影印均可）畫出公雞的造形。用黃色和橙色蠟筆在雞嘴和雞冠上著色。

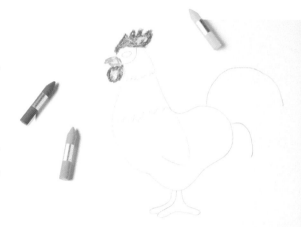

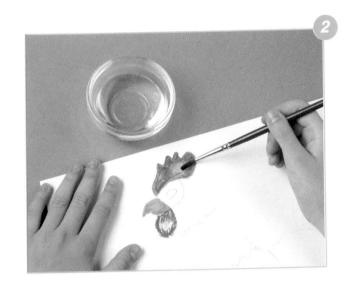

2.將水彩筆沾一點松節油塗在剛剛著色的區域，使之與蠟筆充分融合。

3.繼續用蠟筆將雞身體的其他地方也都上色。

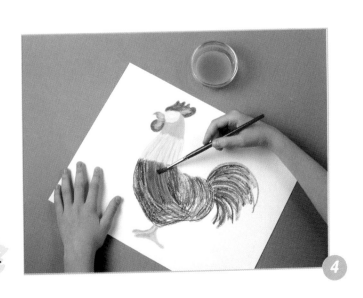

4.再一次將水彩筆沾松節油，塗抹畫好的區域。

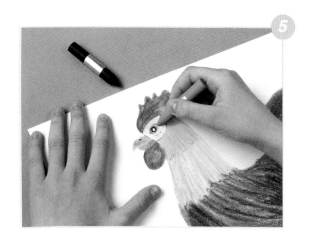

5.用黑色蠟筆在必要的地方修飾一下，再用黑色和藍色點上公雞的眼睛。

一隻亮麗多彩的大公雞會讓農場的早晨在更加歡欣的氣氛中甦醒過來。

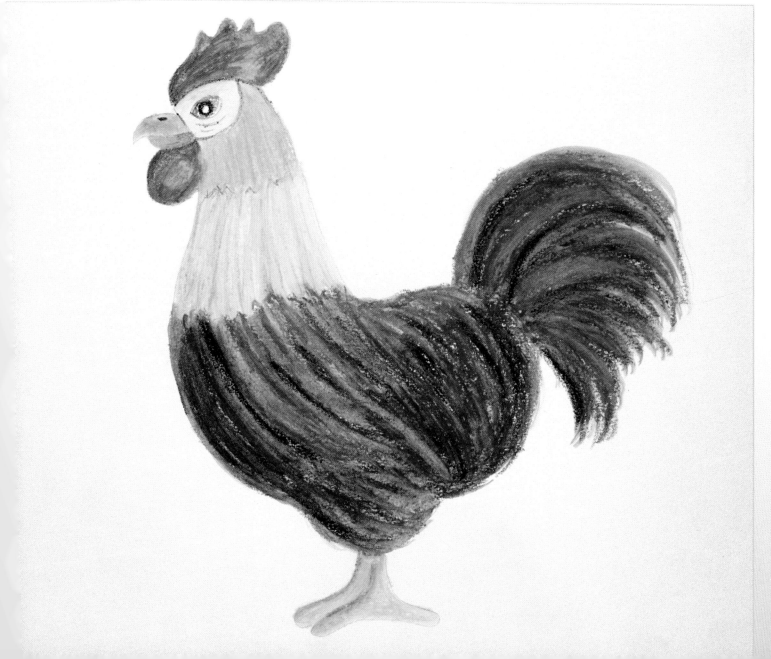

動物農場

10 這樣，你就會更喜歡吃乳酪囉！

1. 在白色的卡紙上把最後一個步驟的老鼠頭輪廓描下來（直接描圖或影印均可）並剪下，鑽出兩個小洞當作老鼠的眼睛。

準備的材料：

白色和米黃色 A4 卡紙及黑色、灰色和紅色的皺紋紙各一張、粉紅色和白色廣告顏料、棉花棒、一條橡皮繩、一把剪刀、白膠、一支水彩筆、一支雕刻刀。

2. 將一張黑色皺紋紙弄皺以後，用白膠黏在剪好圖案的卡紙上，再把多出來的剩餘邊剪掉。

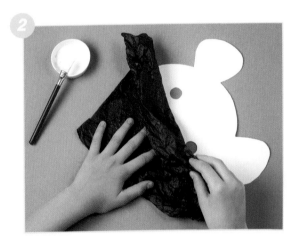

3. 拿來紅色和灰色皺紋紙搓成條狀，捲成螺旋狀貼在老鼠鼻子和臉頰的位置。

4. 用棉花棒當作水彩筆，沾白色和粉紅色的廣告顏料畫出老鼠的眼睛和耳朵，在米黃色的卡紙上剪出幾條細細的條形，貼在臉頰上當作老鼠的鬍鬚。

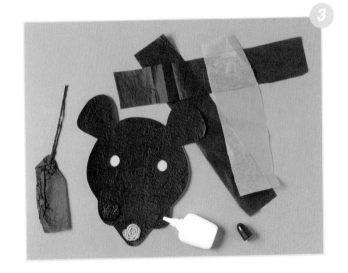

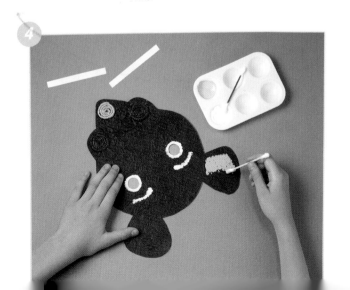

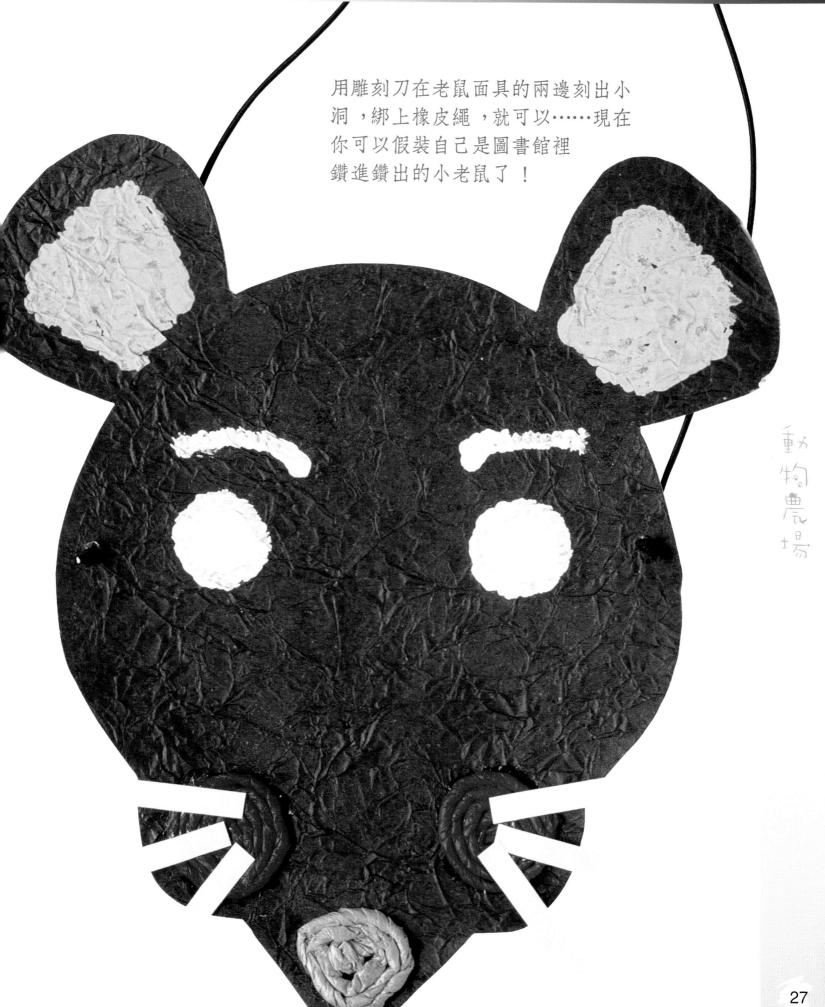

用雕刻刀在老鼠面具的兩邊刻出小洞，綁上橡皮繩，就可以……現在你可以假裝自己是圖書館裡鑽進鑽出的小老鼠了！

動物農場

要是你無聊的時候怎麼辦呢？……什麼也不做！

6-7 頁

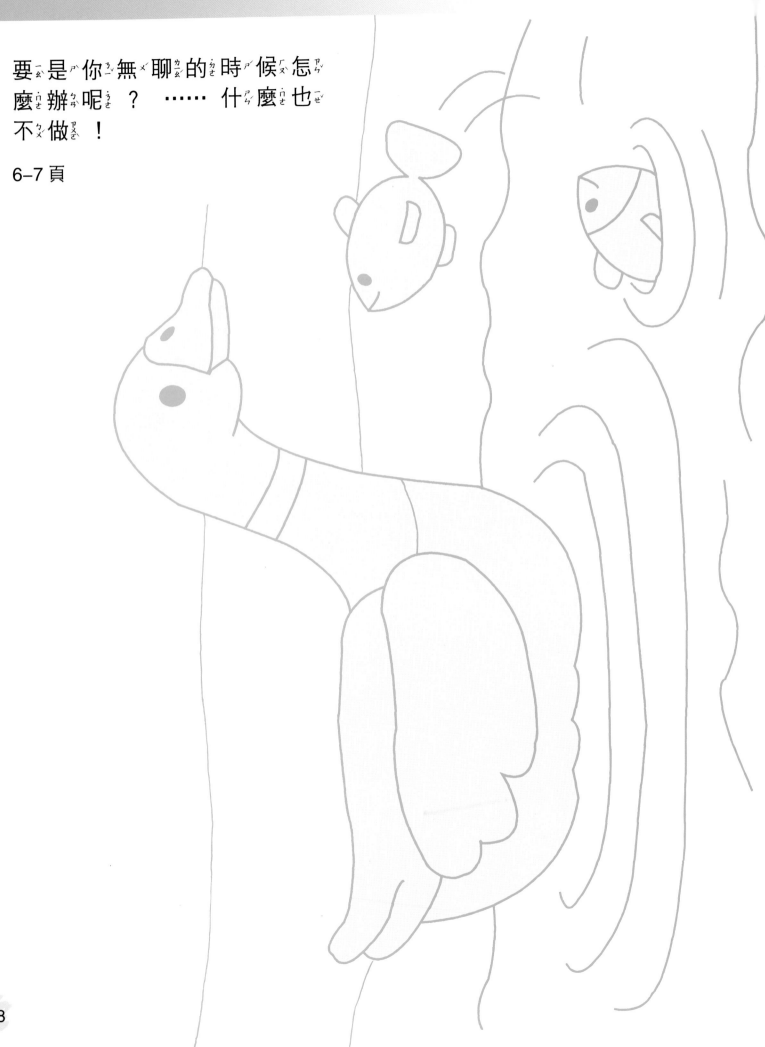

只_{ㄓˇ}要_{ㄧㄠˋ}沒_{ㄇㄟˊ}聽_{ㄊㄧㄥ}到_{ㄉㄠˋ}小_{ㄒㄧㄠˇ}雞_{ㄐㄧ} ㄐㄧ ㄐㄧ叫_{ㄐㄧㄠˋ} ……- 雞_{ㄐㄧ}媽_{ㄇㄚ}媽_{ㄇㄚ}就_{ㄐㄧㄡˋ}
會_{ㄏㄨㄟˋ}跑_{ㄆㄠˇ}去_{ㄑㄩˋ}孵_{ㄈㄨ}蛋_{ㄉㄢˋ}喔_ㄛ ！

10–13 頁

原創的ㄇㄇㄇㄡㄡㄡˊ卡ㄎˇ片ㄆㄢ

16–17 頁

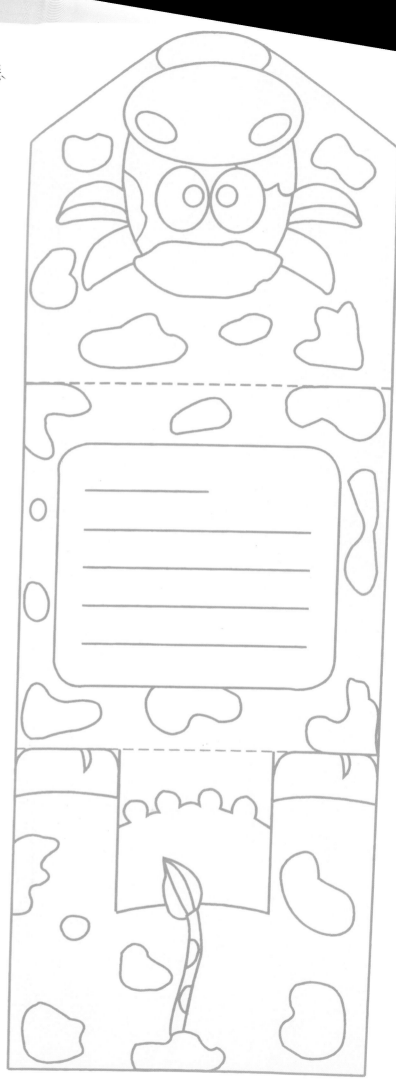

如何描好圖案

你要準備：
描圖紙一張、鉛筆。

- 把描圖紙放在你要描繪的圖案上，
 用鉛筆順著圖案的輪廓線描出來。

- 將描圖紙翻面，再用鉛筆把看得到
 線條的部分或整個圖案都塗黑。

- 把描圖紙翻正，放在你要使用的卡
 紙上，再用鉛筆描出圖案的線條。

**現在你的圖案已經描繪出來了，
可以進行下一個步驟囉！**

這匹馬哈哈大笑起來了

22–23 頁

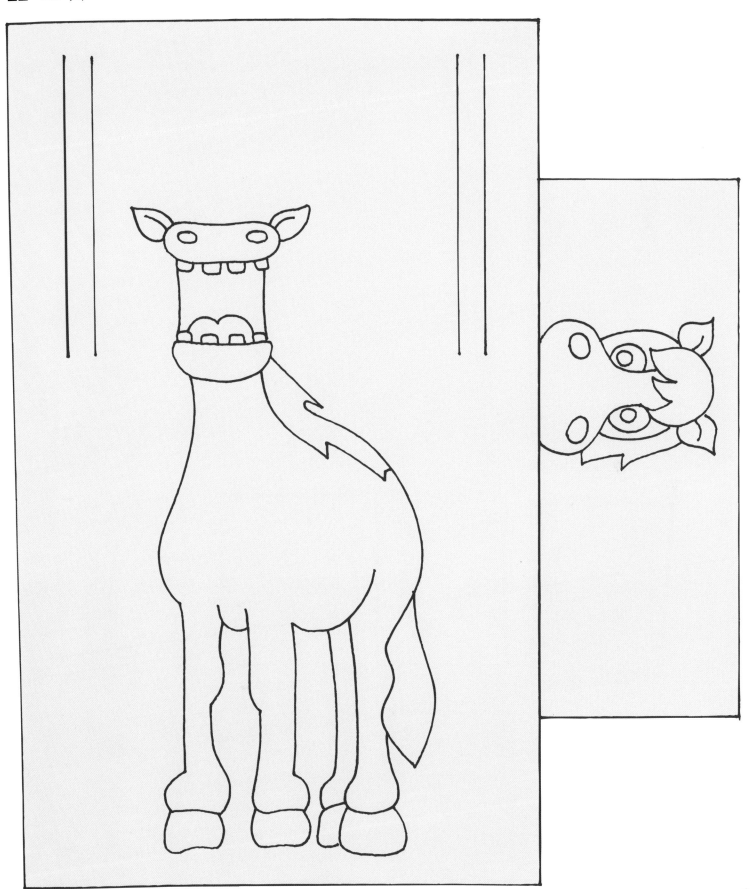

三個貼心的小建議

· 本書為了詳細講解與說明，每一個步驟都引導得很仔細，但是如果能讓小朋友發揮自己的創意提供點子，對於刺激孩子的想像力和創造力會很有幫助。

· 每當開始進行一項主題的勞作時，即使會多花些時間，也應該要求孩子每回都能完成作品，這樣可以培養孩子們在勞作中養成耐心與恆心。

· 如果單元中需要使用到揮發性的溶劑，例如松節油或松脂精等，像這一類的物質需要放在一個小容器中使用（只要取需要的用量即可），一定要有一位大人陪在一旁指導。

透過素描、彩繪、拼貼……等活動
來豐富小孩的創造力

恐龍大帝國

遨遊天空的世界

海底王國

森林之王

動物農場

馬丁叔叔的花園

森林樂園

極地風光

國家圖書館出版品預行編目資料

動物農場 / Pilar Amaya著;許玉燕譯. －－初版一刷.
－－臺北市;三民，2004
　　　面;　　公分－－(小普羅藝術叢書. 我的動物朋
友系列)
譯自:La Granja Naranja
ISBN 957－14－3969－X　(精裝)

1. 美勞

999　　　　　　　　　　　　　　　　92020944

網路書店位址　http://www.sanmin.com.tw

© 　動　物　農　場

著作人　Pilar Amaya
譯　者　許玉燕
發行人　劉振強
著作財
產權人　三民書局股份有限公司
　　　　臺北市復興北路386號
發行所　三民書局股份有限公司
　　　　地址 / 臺北市復興北路386號
　　　　電話 / (02)25006600
　　　　郵撥 / 0009998－5
印刷所　三民書局股份有限公司
門市部　復北店 / 臺北市復興北路386號
　　　　重南店 / 臺北市重慶南路一段61號
初版一刷　2004年1月
編　號　S 941191
基本定價　參元捌角
行政院新聞局登記證局版臺業字第○二○○號

有著作權·不准侵害

ISBN　957－14－3969－X　(精裝)

兒童文學叢書

音樂家系列

有人說，巴哈的音樂是上帝創造世界之前與自己的對話，
有人說，莫札特的音樂是上帝賜給人間最美的禮物，
沒有音樂的世界，我們失去的是夢想和希望⋯⋯

每一個跳動音符的背後，到底隱藏了什麼樣的淚水和歡笑？
且看十位音樂大師，如何譜出心裡的風景⋯⋯